OBSERVATIONS
SUR LE SALON
DE L'AN 1808

P. 1808.

V
2654

V 2654.
Ed. 476.

24548

OBSERVATIONS
SUR LE SALON
DE L'AN 1808.

~~~~~

### N°. I<sup>er</sup>.

TABLEAUX D'HISTOIRE.

———————

## A PARIS,

Chez { La V<sup>e</sup>. GUEFFIER, ruë Galande, N°. 61 ;
      Delaunay, Palais du Tribunat, galerie de Bois ;
      Et les Marchands de nouveautés.

———

1808.

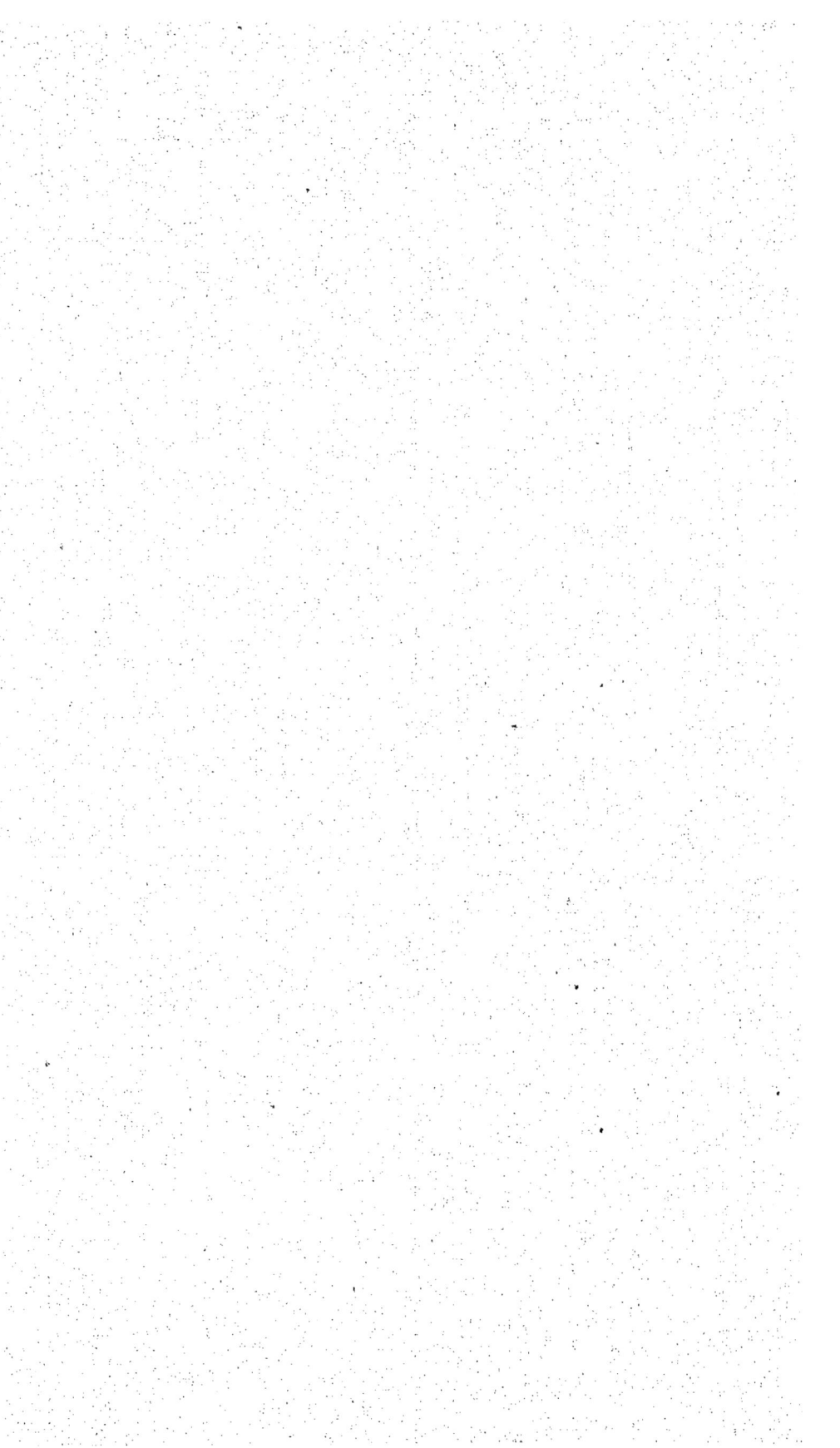

# OBSERVATIONS
## SUR LE SALON
### DE L'AN 1808.

*Ubi plura nitent, non ego paucis offendar maculis.*
HORACE, Art Poëtique.

Qu'il est heureux le patriarche de la peinture française, ce célèbre Vien, ce respectable fondateur de notre Ecole ! sur le déclin de sa vie il jouit des travaux de sa jeunesse et se voit revivre dans des Elèves dont les talens perpétueront sa gloire. L'art s'était égaré, lorsqu'il a fait renaître parmi nous ce goût sévère, cette pureté, cette vigueur de dessin, cette sagesse de composition, cette noblesse d'expression qui sont le fruit de l'étude de la nature. C'est lui qui nous

a préparé à recevoir avec enthousiasme ces fruits de nos victoires, à connaître tout le mérite de ces chefs-d'œuvre de l'antiquité et des Écoles d'Italie, dont l'étude nous a fait faire de si grands pas vers la perfection. Aujourd'hui l'École française est la première, ou plutôt la seule École du monde; elle a même, sur celles qui l'ont précédée, l'avantage de posséder les grandes qualités qu'elles se partageaient et qui faisaient leur caractère particulier. Les couleurs de Rubens, du Titien, et quelquefois le dessin de Raphaël, voilà ce que nous trouvons dans les tableaux de nos peintres, voilà ce qu'il nous est donné d'admirer; et ce qui doit nous flatter davantage, c'est que l'École française, marchant de progrès en progrès, sa gloire présente n'est encore que l'aurore de sa gloire à venir. En effet, on a pu remarquer depuis plusieurs années que les expositions se sont successivement surpassées par le nombre et l'excellence des

ouvrages ; et tout le monde convient que celle-ci est encore de beaucoup supérieure aux autres.

Comme si ces expositions n'eussent été destinées qu'à exciter l'émulation des élèves, les peintres les plus célèbres négligeoient d'y présenter leurs ouvrages, et cette espèce de dédain nuisait plus qu'on ne peut le dire, à l'intérêt que mérite le concours des artistes d'une grande nation. Cette année on y voit briller deux tableaux de M. David, celui des *Sabines* et celui du *Couronnement*. Quand ces ouvrages ne seraient pas connus de toute l'Europe, le nom de leur auteur suffirait seul pour en attester le mérite et la supériorité. La critique a eu le temps de s'épuiser sur le premier, et l'envie est enfin venue expirer devant lui. Quelques personnes trouvent encore des défauts dans le second ; on blâme la disposition et la teinte grisâtre des tribunes, et même l'ordonnance du groupe qui se trouve à gauche du

spectateur. Sans doute il n'est donné à l'homme de rien faire de parfait.

<div style="text-align:center">De notre esprit le plus parfait ouvrage<br>
N'est de la vérité qu'une imparfaite image.</div>

Mais quand nous avons fait tout ce qui est humainement possible, la critique doit être réduite au silence.. Et lorsqu'on pense que dans le tableau du *Couronnement* rien n'était pour ainsi dire à la disposition du peintre ; que les personnages, les costumes, l'action, tout était donné, on ne voit dans ce sujet que des difficultés, on doit admirer le talent qui a su les vaincre, et regarder comme invincibles celles qui n'ont pas été vaincues. Que d'étonnantes beautés brillent néanmoins dans cette magnifique composition ! Je ne parle pas des deux personnages principaux, dont l'attitude et l'expression sont telles, que la critique la plus minutieuse n'y peut trouver rien à reprendre ; je ne parle pas de l'admirable groupe qui entoure l'autel ; mais quand

je songe que, dans le moment même d'une scène qui fixe l'attention générale, et ne fait de toute la composition qu'un seul groupe, cette attention par-tout profonde est cependant tellement variée selon le rang, l'intérêt, la dignité, les traits, le caractère physique et moral de chaque personnage, qu'il n'est pas un geste, pas une attitude qui se ressemblent, et que cependant tout est simple, naturel et beau, alors je ne puis m'empêcher d'admirer les ressources et le génie de David ; et je laisse à l'envie le soin de remarquer des défauts inséparables d'une aussi grande machine, et d'un sujet aussi difficile à traiter.

Après ce que je viens de dire des deux tableaux de David, je passerai successivement en revue tous les tableaux d'histoire qui me paraîtront dignes de quelqu'attention, je parlerai ensuite des tableaux de genre, des paysages et des portraits, et je consacrerai un numéro à la sculpture et à la gravure.

# TABLEAUX D'HISTOIRE.

## GROS.

N°. 270. *Champ de bataille d'Eylau.*

Ce tableau représente l'Empereur visitant le champ de bataille le lendemain de la mémorable journée d'Eylau : le sujet, le lieu, la circonstance, le temps dans lequel la scène se passe, tout était fait pour inspirer à la brillante imagination de M. Gros les plus nobles et les plus heureuses idées.

La ligne de composition commence par deux hussards de la garde, qui précèdent le cortége de l'Empereur ; embrassant ensuite le premier plan, elle passe par derrière le chirurgien en chef de l'armée, et les généraux qui

accompagnent S. M., va rejoindre les deux hussards, et se termine au camp des Français qu'on découvre dans le lointain. La figure de S. M., ainsi que celle du roi de Naples, se trouvent dans le milieu de cette grande machine.

On accuse généralement M. Gros de mettre plus de chaleur que de sagesse dans l'ordonnance de ses tableaux; c'est un reproche qu'on ne peut lui faire cette fois sans être injuste. Ici tout est clair, tout est distinct, tout est en harmonie; point de tumulte, point d'embarras; l'œil saisit tout, embrasse tout, reconnaît tout. Peut-être la perspective est-elle mal observée, je le pense; on dit ce défaut inséparable des grandes compositions; on ne le remarque pourtant pas dans les ouvrages de Lebrun. Au reste, avec un peu d'étude et d'observation l'auteur s'en corrigera facilement. Mais on voudrait en vain soutenir qu'il ne possède pas les grandes parties de son art. Exécution savante et rapide, co-

loris convenable à la scène, dessin vigoureux et correct, expression vraie, profonde et sublime.

Ce qui distingue sur-tout les héros, c'est une sensibilité extrême et un amour ardent pour l'humanité. Alexandre est moins grand par la défaite de Darius, que par les soins et le respect qu'il eut pour la famille de ce monarque infortuné. L'Empereur a donné, dans le cours de sa vie glorieuse, mille preuves de ces sentimens qui animent les grands hommes, et particulièrement ceux qui, comme lui, ne font la guerre que pour donner enfin le bonheur et la paix au monde. De quelle douleur ne dut-il pas être pénétré à la vue d'un champ de bataille inondé du sang et jonché des cadavres de tant de braves gens ! Il oublie alors sa gloire et son triomphe, pour ne songer qu'à ce qu'ils ont coûté. Il n'exprime, il n'éprouve qu'un sentiment, c'est le regret d'avoir été obligé de combattre et de vaincre. Les vain-

queurs, les vaincus, tous sont des hommes pour lui; les chirurgiens n'ont point assez d'activité pour penser les blessés, il voudrait les voir tous soulagés dans un instant; voilà ce qu'il sentait, voilà l'expression que lui a donnée le peintre. Les généraux qui l'environnent paraissent moins pénétrés de ces sentimens; ils songent, et doivent plus songer à la gloire de leur monarque qu'à toute autre chose. La figure du roi de Naples est d'une grande beauté, le mouvement de son cheval me paraît un peu violent. Celle du jeune chasseur qui embrasse la jambe de l'Empereur est belle de dessin et d'expression; mais je lui préfère encore celle d'un autre chasseur qui, durant son pansement, oublie sa douleur, pour témoigner sa reconnaissance et son dévouement au vainqueur. L'expression de ce grenadier russe, étendu sur le premier plan, et que des chirurgiens cherchent à relever, me paraît un peu exagérée;

il semble repousser les secours et conserver encore l'ardeur du combat. J'aime bien mieux ce vieux soldat assis, qui regarde avec une attention douloureuse l'opération de son pansement. Au reste, ce tableau mérite un rang distingué parmi les belles productions de cette année.

## BERTHON.

N°. 29. *S. M. l'Empereur recevant à Berlin MM. les députés du Sénat.*

Ces scènes de cérémonial sont ordinairement froides, et n'offrent pas aux peintres les moyens de montrer tout leur génie. Le respect et l'admiration sont les seuls sentimens qu'on puisse donner au plus grand nombre des personnages : la bonté et la magnanimité sont aussi les seuls que puisse alors exprimer le Héros, objet de ces respects et de cette admiration. M. Berthon me paraît avoir

parfaitement atteint ce double but et bien rempli cette double intention; il a développé beaucoup de talent dans la composition générale, la distribution des lumières et des ombres, l'ordonnance des groupes, et surtout dans le dessin et les détails. Sans avoir donné à la toile beaucoup de profondeur, il a su faire circuler l'air autour de ses personnages, et observer avec exactitude les règles de la perspective; tous les plans sont bien distingués, et l'œil se promène aisément dans toutes les parties de la composition.

GAUTHEROT.

N°. 236. *Allocution.*

Le premier tableau qui se présente à droite de la grande galerie, est celui de l'Empereur haranguant près le pont du Lech le deuxième corps de la Grande-Armée, commandé par le gé-

néral Marmont. Sur le premier plan on voit un régiment d'infanterie formé en cercle autour de l'Empereur, accompagné de plusieurs généraux, parmi lesquels on distingue le général Marmont; sur le second plan se trouve une ligne d'officiers, et dans le fond on voit la ville d'Ausbourg. Le moment de la scène que l'auteur a choisi, est celui où l'Empereur vient de terminer sa harangue. Le feu du courage anime les figures de tous les soldats ; ils ne respirent que le combat, tous jurent de vaincre ou de mourir ; telle est l'expression universelle, extrêmement diversifiée par des nuances savantes, qui donnent une grande idée de l'esprit du peintre. On reproche à ce tableau sa couleur bleue ; mais ce défaut tient essentiellement au sujet ; il a fallu revêtir la troupe de son uniforme ; comme le sentiment des convenances ne permettait pas de mêler aux soldats des officiers qui n'ont pas besoin d'être animés au combat, et que l'auteur a

dû les renvoyer sur le second plan, il n'a eu aucun moyen de rompre l'uniformité de la couleur générale. Mais il a bien racheté cette monotonie par la sagesse et la perfection de son dessin, par la chaleur et la vérité de l'expression. Un reproche qu'on peut lui faire, c'est d'avoir laissé trop d'espace entre le premier et le second plans, et d'avoir procédé à une dégradation trop prompte des objets. Quoique la scène se passe en plein air, il eût pu jeter sur le devant de son tableau quelques masses d'ombres qui auraient donné plus de profondeur et de consistance à ses groupes, et lui auraient fait éviter ce défaut. Au reste, ce tableau se distingue sur-tout par une belle perspective ; on voit régner dans le fond la ville d'Ausbourg, aux portes de laquelle on remarque des groupes d'habitans, apportant des couronnes en tribut au génie, à l'héroïsme et à la puissance.

## GIRODET.

**N°. 257. *S. M. l'Empereur recevant les Clefs de Vienne.***

Au milieu de cette composition, le maire de Vienne présente, sur un coussin, les clefs de la ville à l'Empereur. Il est profondément incliné devant le vainqueur de son maître. Son costume simple, ses cheveux gris et lisses, son front chauve, son attitude donnent à sa figure un air vénérable et touchant; derrière lui est l'archevêque de Vienne, les officiers militaires, plusieurs habitans du pays, parmi lesquels on distingue un paysan qui se découvre la tête, il est appuyé sur une femme dans le costume d'une riche paysanne, devant laquelle on voit un enfant; tout ce groupe est d'une belle ordonnance, mais ne vaut pas celui qui est derrière l'Empereur, où l'on distingue le roi

de Naples, le maréchal Bessières et le prince de Neuchâtel. On découvre dans le lointain quelques soldats autrichiens, et des troupes françaises. Ce tableau manque de profondeur ; en général, les figures n'ont pas assez de noblesse ; le dessin en est correct, mais un peu lourd ; la teinte générale m'a paru un peu grise ; le cheval qui occupe le milieu de la scène fait un très-mauvais effet, mais l'ordonnance est sage et bien entendue.

M. Girodet ne me paraît pas exceller dans les compositions compliquées ; c'est dans la Mort d'Atala, N°. 258, qu'on retrouve le coloris, la vigueur, la noblesse et la beauté des formes, enfin tout le talent, tous les charmes qui distinguent la scène du *Déluge* que l'on a vue à la dernière exposition. On peut cependant reprocher à ce tableau deux défauts assez importans : les rochers sont d'un mauvais effet, et Atala paroît plutôt endormie que morte.

## GUÉRIN.

N°. 276. *L'Empereur pardonnant aux révoltés du Caire, sur la place d'El-bekir.*

Ceux qui ne cherchent dans un tableau que de la couleur, ne seront point contens de l'effet de celui-ci ; mais ceux qui aiment les scènes touchantes, qui veulent que le peintre parle plus au cœur et à l'esprit qu'aux yeux, ne pourront se lasser de le voir, et de le revoir encore. L'Empereur, élevé sur un tertre, vient de pardonner aux révoltés du Caire : sa figure exprime à-la-fois la fermeté et l'indulgence. Devant lui est un interprête turc qui lit aux révoltés l'acte de leur pardon, et dont toute la figure est parfaitement traitée. Des soldats français délivrent les prisonniers de leurs liens ; les uns, déjà délivrés, à genoux ou debout, rendent grâces à l'Empereur de sa clémence ; d'autres expriment la honte d'avoir participé à la révolte. Dans ce

groupe, on remarque sur-tout un Arabe qu'on débarrasse de ses liens ; c'est un des chefs de la révólte ; sa figure sanglante conserve encore l'empreinte de la fureur; mais son fils, ou son jeune frère, le presse dans ses bras, et regarde l'Empereur avec toute l'expression de la plus vive reconnaissance. Sur le devant, un vieillard assis déplore le sort de son fils expirant à ses côtés ; sur la droite et dans le fond, un soldat français saisit avec violence un Arabe dont la figure témoigne encore la haine la plus profonde. On ne finirait pas, si l'on voulait entrer dans le détail de toutes les beautés qu'offre la partie droite de ce tableau. Par-tout l'expression juste et savante indique la classe et les sentimens des personnages ; à gauche, sur le devant, on admire la figure du roi de Naples appuyée sur un canon; plusieurs figures se groupent derrière l'Empereur : on aperçoit dans le lointain celle de M. Denon, occupé à dessiner ; deux

arbres s'élèvent à gauche et à droite : le premier me paraît faire un mauvais effet, il nuit à la beauté du groupe des arabes; une fabrique d'architecture forme le fond de ce tableau, auquel on ne peut reprocher que sa couleur jaune, et un dessin un peu faible dans quelques parties. Il semble que l'auteur se défiant de son talent, n'ose se livrer encore aux inspirations de son génie.

Au bas de cet ouvrage en est un autre du même auteur, représentant *le Tombeau d'Amynthas* (n°. 277), sujet charmant et plein d'intérêt, traité avec tout le talent et tout le soin que peut exiger une composition de ce genre, où il faut de la grâce, de la fraîcheur, de la pureté et de la simplicité.

## MEYNIER.

N°. 429. *Les soldats du 76°. de ligne retrouvant leurs drapeaux dans l'arsenal d'Inspruck.*

Si M. Meynier eût été comme M. Gautherot, dans l'obligation de présenter

les soldats d'un même corps, en uniforme, et tels qu'ils doivent être dans le moment d'une revue, on aurait sans doute à lui reprocher la même monotonie de couleurs qu'à celui-ci ; mais il a eu la liberté de varier ses costumes ; il a pu présenter des militaires en capotes de diverses couleurs ; il a pu même introduire dans sa composition des soldats de différens corps, également intéressés à la scène ; d'ailleurs, comme elle se passe dans un édifice, la distribution des ombres et des lumières était à sa disposition, et il a su profiter de cette liberté pour mettre plus de variété et de contraste dans la couleur générale. C'est par ces motifs qu'il a introduit sur le premier plan un soldat blessé, dont le bras est soutenu par une grande écharpe blanche, qui produit un excellent effet.

La figure du maréchal Ney est d'une grande beauté de couleur, de dessin et d'expression : on trouve cependant de la roideur dans le mouvement de

son bras droit : ce défaut, facile à corriger, ne mérite pas d'être remarqué.

Le groupe des soldats ne laisse presque rien à désirer : on y trouve de beaux contrastes, des figures pleines d'expression, de la variété dans les attitudes, beaucoup de mouvement sans tumulte et sans confusion.

En général, le dessin est pur et vigoureux, le coloris sévère, la composition savante et sage sans froideur. Ce tableau me paraît être un des meilleurs du Salon. Il y a cependant encore un ton de couleur trop uniforme, particulièrement dans la fabrique.

Ce défaut se fait sentir dans les quatre tableaux que je viens de décrire : celui de M. Gautherot est bleu ; celui de M. Girodet est gris ; celui de M. Guérin est jaune ; et enfin celui-ci est couleur de brique.

# CARLE VERNET.

N°. 617. *L'Empereur donnant ses ordres aux Maréchaux de l'Empire, le matin de la bataille d'Austerlitz.*

Si l'élégance, la beauté, la noblesse des formes, la pureté du dessin, l'harmonie de la composition, la vérité de la couleur, l'expression sans exagération, le mouvement sans confusion ; si, enfin, tout ce qui contribue à charmer l'œil et à attacher l'esprit, suffit pour constituer un beau tableau, ici la critique doit être réduite au silence. Qu'y a-t-il en effet à reprendre dans ce tableau ? où voit-on de plus nobles coursiers ? mais ils sont transparens et pas assez peints en dessous ; c'est un défaut que le temps fera promptement disparaître. La profondeur du génie, le coup-d'œil de l'aigle, l'assurance du héros, qui semble ordonner la victoire en ordonnant le combat :

tout cela n'est-il pas peint sur la figure de l'Empereur? et les compagnons de ses travaux sont-ils assez fiers de servir sous un tel chef! Sont-ils assez avides d'écouter ses ordres ! Et celui qui les a reçus court-il assez rapidement les exécuter ! L'air circule-t-il assez dans ce groupe admirable de héros ! Leurs figures sont-elles bien détachées de la toile, leurs attitudes assez variées sans le secours de ces contrastes, ressources de l'ignorance ! L'arrière-plan laisse, dit-on, quelque chose à désirer du côté de la perspective : est-ce que la dégradation des objets n'est pas assez sensible? Est-ce que cette armée qui va vaincre ne se déploie pas bien sur ces montagnes, dans ces vallons que l'on découvre au loin? Taisez-vous, critiques, respectez le Génie.

## SERANGELI.

N°. 551. *S. M. l'Empereur passant en revue les députés de l'Armée au couronnement, dans la galerie du Musée Napoléon.*

Ce tableau a des beautés et des défauts ; la composition est savante, la perspective est juste, la couleur est belle et harmonieuse, quoiqu'un peu claire, ce qui fait croire que le dessin est lâche et n'est point arrêté : quelques figures sont mal posées ; l'expression de plusieurs personnages est équivoque, et notamment celle du mamelouck que l'on voit à gauche sur le devant du tableau. La tête de l'Empereur n'a point ce caractère, cette noblesse qui la distinguent. On y remarque plus de finesse et d'esprit que de génie.

## MONSIAU.

Nº. 438. *Les Comices de Lyon.*

Ce tableau représente les députés de l'Italie réunis pour recevoir de Sa Majesté une autre forme de gouvernement. Il y a beaucoup de figures dans ce tableau ; toutes ont un jeu de physionomie particulier ; mais les contrastes sont trop marqués et conséquemment affectés ; la variété dégénère en confusion; il n'y a point d'harmonie, aucun point de repos pour l'œil. Et quoiqu'on remarque un grand talent dans cette composition, on voit que l'auteur a plus d'esprit que de génie, plus d'imagination que de goût.

Il est fait pour représenter les scènes ordinaires de la vie, et non ces scènes imposantes, ces époques remarquables de l'Histoire, qui intéressent tout un peuple.

## BERTHÉLEMI.

N°. 28. *L'Empereur, alors général en chef de l'armée d'Egypte, après avoir passé l'Isthme de Suez, visite les fontaines de Moïse; il est accompagné du général Cafarelli, d'une partie de son état-major, et de quelques membres de l'Institut d'Egypte.*

Bien que ce morceau soit un beau paysage, nous ne faisons pas difficulté de le ranger parmi les tableaux d'histoire, parce qu'il offre une circonstance intéressante de la vie de l'Empereur et Roi, le portrait d'un général qui lui fut cher à plus d'un titre, et que la mort a moissonné en Egypte. Cet ouvrage offre de très-belles parties, de beaux sites, de la variété, du mouvement, et une couleur parfaitement convenable au climat sous lequel la scène se passe; les figures des Arabes qui se reposent près des fontaines

sont fort belles de dessin, d'expressions et d'attitudes.

## DEBRET.

N°. 150. *S. M. l'Empereur distribuant les décorations de la Légion d'Honneur aux braves de l'armée Russe à Tilsitt.*

Ce tableau, qui offre d'ailleurs des beautés, laisse beaucoup à desirer du côté de l'expression et du dessin. Les chevaux ne sont pas finis. La figure de l'Empereur paraît lourde, son bras s'étend avec peu de grâce ; l'expression du soldat qui lui baise la main paraît outrée. Les têtes des soldats russes se ressemblent toutes ; celle de leur Empereur a de la grâce, mais peu de noblesse. Il y a de l'intelligence dans la composition, unité dans la lumière, beaucoup de belles parties ; mais on voit que l'auteur n'a pas eu le temps de finir son ouvrage.

## PONCE CAMUS.

N°. 401. *L'Empereur au tombeau de Frédéric II.*

Cette scène est éclairée par la lumière d'une torche. Le génie et le goût ont inspiré l'auteur de cet ouvrage. Couleur admirable, dessin ferme et correct, vérité et profondeur d'expression, voilà ce qu'on y remarque. On lit sur la figure de l'Empereur ce sentiment profond, ce retour sur soi-même que doit éprouver un héros qui visite les restes d'un grand homme. Les figures qui sont derrière l'Empereur laissent peut-être quelque chose à desirer sous le rapport du dessin et de l'expression. On sent trop qu'elles ont été entièrement sacrifiées au principal personnage.

## MULARD.

**N°. 443.** *L'Empereur, alors général en chef de l'armée d'Egypte, fait présent d'un sabre au chef militaire de la ville d'Alexandrie.*

Les grands hommes honorent la valeur, même dans leur ennemi ; l'Empereur en donne l'exemple dans cette belle scène, qui se passe à son quartier-général, où les principaux habitans d'Alexandrie se sont rendus après la prise de leur ville. Il fait présent d'un sabre à leur chef pour récompenser sa valeur. Ce trait de générosité excite la reconnaissance du Musulman, qui reçoit cette arme à genoux, et jure sur sa tête de ne s'en servir que pour la cause des Français.

Le groupe des habitans d'Alexandrie est d'une beauté et d'une harmonie qui enchantent. Celui des Français n'est pas aussi bien. La figure du principal personnage est loin d'être parfaite ; je

lui voudrais plus de noblesse et de grâce. Le factionnaire français qui est sur le devant, et à l'extrémité antérieure de la ligne, fait un mauvais effet ; mais la couleur est belle et séduisante, et j'aime le ton de la fabrique d'architecture qui forme le fond du tableau, qui est d'un bel effet sous le rapport de la lumière.

## LE JEUNE.

N°. 382. *Vue d'un bivouac de l'Empereur dans les plaines de la Moravie, l'un des jours qui ont précédé la bataille d'Austerlitz.*

On ne peut se lasser de voir ce tableau, image frappante des ravages de la guerre. Il excite tour-à-tour la tristesse et l'admiration. On ne voit pas sans douleur cette maison ruinée, ces vastes campagnes désertes ; on ne voit pas sans admiration ce maître puissant d'un vaste empire, exposé comme le dernier de ses soldats aux rigueurs

des saisons, réduit à se chauffer en plein air devant le feu d'un bivouac. Comme la vue s'étend au loin sur ces sites variés ! qu'il est beau ce groupe d'officiers qui déjeûnent avec avidité sur la gauche ! que ces chevaux de la droite sont vrais et bien dessinés ! que le groupe de paysans moraves, interrogés par l'Empereur, est intéressant ! qu'il est bien peint cet homme élevé sur un arbre dont il abat une branche ! que de variété, de mouvement, et cependant d'harmonie !

## PEYRON.

N°. 470. *La mort du général Walhubert.*

Dessin mou, expression équivoque. La figure du principal personnage est entièrement manquée. Il a plutôt le geste d'un homme qui craint d'être écrasé par son cheval, que celui d'un héros qui, se sentant mourir, repousse les secours qu'on lui offre, parce qu'ils

sont contraires aux ordres de son chef suprême. La couleur de ce tableau est bleuâtre et sans harmonie.

## TARDIEU.

N°. 568. *S. M. l'Empereur reçoit la reine de Prusse à Tilsitt.*

Ce petit tableau est d'une couleur fort agréable ; mais le dessin en est peu sévère et peu correct. La reine de Prusse manque de grâce, l'Empereur de noblesse. L'air ne circule point dans cette composition, qui plaît assez à l'œil, mais ne souffre pas l'examen.

## M<sup>lle</sup>. GÉRARD.

N°. 242. *Clémence de S. M. l'Empereur à Berlin.*

Ce trait de grandeur d'ame est trop connu pour que nous ayons besoin de le raconter ici. La gravure s'est plu à en multiplier des images plus ou moins parfaites. Le tableau dont

il s'agit est plein de grâce et de vérité; la figure de madame de Hatzfeld est d'une expression touchante; celle de l'Empereur est noble. Tout est juste; les effets et les convenances sont ménagés avec beaucoup d'art et de goût. MM. Lafitte, sous le N°. 338; et Vafflard, sous le N°. 587, ont traité le même sujet avec beaucoup moins de succès.

Je me suis d'abord attaché aux tableaux qui retracent les traits de la valeur de nos armées, ou de la grandeur d'ame et de génie de notre Empereur. Je vais ensuite parler de ceux qui sont relatifs à des temps plus éloignés de nous, à l'histoire des peuples anciens, à la fable, ou à notre religion.

## DESCAMPS.

N°. 165. *Héroïsme des Femmes Spartiates.*

Forme exagérée, mauvais choix de

nature, expressions outrées ou équivoques, couleurs fausses, dessin savant et arrêté, de la chaleur et de l'imagination, mais point de goût. Les hommes sont des porte-faix, les femmes, des furies, et l'on ne peut découvrir le but de cette folle composition.

## DEVILLERS.

N°. 180. *La mort de Patrocle.*

Dessin correct, figures sans noblesse, point d'expression : l'attitude d'Achilles est pleine d'affectation ; ce n'est point là la douleur d'un héros.

## BUGUET.

N°. 84. *Godefroi de Bouillon faisant tirer au sort les noms des chevaliers qui doivent défendre la belle Armide.*

Couleur grise, inséparable de ces sortes de composition ; mauvaise ordonnance, peu d'expression, dessin mou. La figure d'Armide n'est pas assez

belle pour exciter la jalousie de tous ces chevaliers qui la contemplent et se disputent l'honneur de la défendre.

## DE L'ÉCLUSE (Étienne Jean).

N°. 158. *Mort d'Astianax.*

Mauvais choix de nature, dessin dur et incorrect, mouvemens exagérés.

## DUMET.

N°. 196. *Générosité du chevalier Bayard.*

Attitude pleine d'affectation, dessin plein de mollesse, et cependant roide ; point de vérité, couleur séduisante.

## JARRE.

N°. 316. *La Visite des fils de Tarquin et de Collatin, à Lucrèce.*

Si la figure de Lucrèce était moins dure et plus gracieuse; si les Tarquin

et Collatin exprimaient mieux l'admiration ou l'étonnement, ce tableau mériterait d'être distingué.

## LAFOND.

N°. 333. *Jacob mourant en Egypte, et bénissant ses douze enfans, après leur avoir prédit leur destinée.*

Ce Morceau se fait remarquer par un dessin pur, par une belle ordonnance, par la sagesse de l'expression, des mouvemens et des attitudes, et par l'arrangement des draperies.

## PELLIER.

N°. 464. *OEdipe maudissant son fils.*

La figure de Polynice a de la vérité; celles d'Antigone et d'Ismène sont maniérées; le geste d'OEdipe est outré.

## PEYTAVIN (J. B.)

N°. 471. *Métabus poursuivi, suspend sa Fille à son javelot, et la lance au-delà du fleuve.*

Figure d'étude; action peu propre à la peinture.

## PEYTAVIN (Victor).

N°. 478. *Les Grecs et les Troyens se disputant le corps de Patrocle.*

Mauvaise couleur, dessin dur, figures de bois; point de goût.

## QUEYLAR.

N°. 488. *Les héros Grecs, tirant au sort les Captifs qu'ils ont faits à Troye.*

Point de plan, figures jetées çà et là au hasard, affectation de science; quelques beautés de dessin. Grand cadre, petit tableau.

## REMI.

N°. 490. *Aristomène et ses compagnons d'armes, précipités dans le Ceada.*

Mauvais fond, sujet révoltant, des intentions mal exécutées.

Le même peintre a représenté sous le N°. 491, *Saint-Pierre délivré de prison*. La figure du saint a de l'expression; celle de l'ange n'est point dessinée, et encore moins peinte.

## TREZEL.

N°. 580. *La mort de Zopire.*

La figure d'Omar est bien celle d'un fourbe; celle de Seïde est-elle bien celle d'un fanatique? il y a de l'affectation dans celle de Zopire. La scène est trop éclairée; les grands crimes doivent se commettre dans l'ombre.

## VANDERLYN.

N°. 595. *Caïus Marius assis sur les ruines de Carthage.*

Point de noblesse, point de profondeur dans l'expression de Marius. Forme exagérée.

## LEMIRE aîné.

N°. 383. *Mort de Domitien.*

L'expression de Domitien est fausse, et celle de l'esclave est équivoque.

## VAN DORNE.

N°. 596. *Vénus blessée par Diomède.*

Voilà un Mars qui ressemble plutôt à un petit maître qu'au Dieu des combats. Est-il bienséant de mettre Vénus à genoux devant lui ? Voilà des chaires transparentes ; voilà des chevaux de

carton ; voilà une Iris bien maniérée ; voilà un tableau, qui, quoique assez agréable, ne méritait pas les stances dont on l'a gratifié dans le journal de Paris.

## LE MONNIER.

N°. 386. *Les Ambassadeurs de Rome demandant à l'Aréopage communication des Lois de Solon.*

Ce tableau a de la profondeur et de l'étendue. On remarque une grande sagesse dans la composition, une connaissance parfaite des lois de la perspective. Les figures des membres de l'Aréopage ont de la noblesse, et toute la grâce qui leur convient ; elles sont posées avec un goût exquis. Les draperies sont belles. Le groupe des Ambassadeurs romains est moins parfait ; mais le fond du tableau, l'arrière-plan et le lointain de la droite sont d'une grande beauté.

## ABEL. (D.-J.)

### N°. 1. *Clémence de César.*

Ce grand homme, naturellement porté à la clémence, avait pardonné à la plupart de ceux qui avaient pris le parti de Pompée; cependant il voulait condamner Ligarius, Préfet d'Afrique. Cicéron, qui avait eu plus besoin qu'aucun autre de la clémence de César, se chargea de la cause de ce Préfet, et la plaida avec tant d'éloquence, que César ému laissa tomber la condamnation de ses mains, et pardonna à Ligarius. C'est cette scène que M. Abel a voulu représenter; mais la figure de César est sans noblesse, elle exprime plutôt l'étonnement que l'attendrissement. Cicéron n'a point le geste ni l'attitude convenables à un orateur qui exhorte à la clémence un homme auquel il doit lui-même la vie.

## BLONDEL.

N°. 44. *Prométhée sur le Caucase.*

Figure d'étude. Dessin savant, des muscles bien prononcés, des formes gigantesques, l'expression de la rage plutôt que de la douleur, voilà ce qu'on remarque dans ce tableau, qui, d'ailleurs, annonce beaucoup de talent.

## BOUCHET.

N°. 60. *L'entrevue de St.-Antoine et de St. Paul dans le Désert.*

Tableau froid, mais où l'on trouve de la vérité. St. Antoine n'est point assez inspiré, et les deux Saints ont l'air de deux misérables qui conversent sur leur pitoyable sort.

## DELORAS.

N°. 160. *OEdipe soutenu par Antigone.*

Les bras d'Antigone paraissent mal dessinés, son attitude peu naturelle; les pieds et les jambes d'OEdipe sont mauvais. Ce tableau est d'une bonne couleur, et la tête d'Antigone respire la piété filiale.

## DEMARNE.

N°. 162. *L'entrevue de Sa Majesté l'Empereur et de S. S. Pie VII dans la forêt de Fontainebleau.*

La figure de Sa Sainteté n'est pas d'aplomb, le paysage est beau, les fabriques sont bien, il y a de l'air dans la forêt ; mais le ton de couleur est froid.

## DUFAU.

N°. 191. *St. Vincent-de-Paul prenant les fers d'un malheureux forçat, père de famille, condamné aux galères dans le bagne de Marseille pour fait de braconnage.*

Cette scène, dont le récit seul émeut et transporte d'admiration, ne m'a fait aucune impression dans ce tableau, en ce qu'elle n'est pas propre à la peinture, ou que l'auteur n'a pas eu le bonheur de la bien rendre.

## ERRANTE, de Milan.

N°. 211. *Le concours de la Beauté.*

A-t-on jamais pris un compas pour juger de la beauté ? Au reste, les charmes de ses figures sont si cachés, qu'il faut au moins des yeux bien clairvoyans pour les reconnaître.

## LE COMTE.

N°. 369. *Jeanne d'Arc.*

Elle reçoit une épée des mains de Charles VII. Ce tableau appartient à l'auteur, et mérite d'être acheté pour le paysage et la fabrique d'architecture, qui en font le principal mérite.

## MARLAY.

N°. 409. *La Madeleine chez le Pharisien.*

La Madeleine n'est point belle, la figure de Jésus est mal posée et mal dessinée, celle du Pharisien est beaucoup mieux. Il y a, d'ailleurs, de l'intelligence dans la composition de ce tableau, qui, quant à la couleur, est d'une imitation servile.

## PROT.

N°. 483. *La délivrance de St. Pierre.*

La figure du Saint est bonne, celle de l'Ange est ridicule, et d'un dessin mou, très-mou. Point de légèreté dans les draperies.

## ROEHN.

N°. 524. *Hôpital militaire des Français et des Russes à Mariembourg.*

L'œil parcourt avec intérêt ce vaste hôpital, où des hommes qui viennent de s'entr'égorger pour la cause de leur pays, sont réunis par le malheur, et voient panser par les mêmes mains les plaies qu'ils se sont faites. Il y a de la vérité dans les détails, de l'art dans les groupes, du mouvement, de la variété, et un beau ton de couleur,

N°. 525. *Entrevue de LL. MM. l'Empereur Napoléon et l'Empereur Alexandre sur le Niémen.*

Ce tableau est inférieur à celui dont je viens de parler. La fermeté de dessin qui distingue le premier, dégénère ici en roideur.

## SCHNETZ.

N°. 549. *Valeur d'un soldat Français.*

Ce tableau, faible dans toutes ses parties, manque sur-tout de convenance. La figure du brave Français n'a pas plus de noblesse que celles des brigands qu'il combat.

## M<sup>me</sup>. SERVIÈRES.

N°. 552. *Agar dans le Désert.*

Froid, froid, à la glace.

## FABRE, de Florence.

N°. 212. *Le jugement de Pâris.*

Le jugement est prononcé, Vénus a obtenu la pomme; Junon, furieuse, menace de son doigt la ville de Troye, qu'on aperçoit dans le lointain. Cette Déesse n'a point assez de majesté, Minerve en manque totalement; Vénus est belle, mais elle est copiée. Elle ne jouit point de son triomphe; c'est la Vénus pudique. Pâris est beau, d'un coloris trop blanc, sur-tout quand on le compare à Vénus; il est froid, et sa figure n'exprime rien que l'incertitude. Malgré tous ces défauts ce tableau plaît, et on aime à le revoir.

## LE BOULLENGER.

N°. 368. *Orphée aux Enfers.*

## M<sup>me</sup>. MONGEZ.

N°. 435. *Même sujet.*

Dans le premier de ces tableaux la couleur est rouge, dans le second elle est bleue; dans l'un la composition est

plus sage, dans l'autre elle est plus ingénieuse. Là, le dessin est trop sec, ici il a trop de mollesse. M. Boullenger a mis de l'enthousiasme dans la figure d'Orphée ; madame Mongez y a mis de la tristesse et de l'inquiétude ; ce n'est pas lui qui touche sa lyre, c'est un amour : cette idée est ingénieuse. Ces deux tableaux ont de belles parties.

---

J'ai dit un mot de tous les tableaux d'histoire, le temps ne m'a pas permis de motiver toutes mes critiques : peut-être m'accusera-t-on d'avoir été trop sévère.

Comme c'est sur-tout dans l'ordonnance, dans l'expression et la beauté des formes que consiste le mérite des tableaux d'histoire, je me suis peu attaché à la couleur et aux petits détails qui fixent l'attention de quelques critiques. J'ai dit mon sentiment sans prévention et sans partialité, et me suis plu sur-tout à faire remarquer les beautés nombreuses qui m'ont frappé dans les ouvrages que j'ai critiqués.

www.ingramcontent.com/pod-product-compliance
Lightning Source LLC
Chambersburg PA
CBHW071438220526
45469CB00004B/1573